# 美字練習帖

跨越時空的私密信件

本書使用字格為：中文習字裝置新型專利號 M535154

別怕黑，因為暴風雨結束後，

天光金亮。

縱使夢被吹垮、擊倒，往前走，

心懷希望，你一路不孤單。

一九七六年，爵士樂傳奇樂手路易斯‧阿姆斯壯（Louis Armstrong）熱情回覆粉絲的來信。從信中字句看來兩人似乎相識，信末還即興寫了一首小詩送給對方。

忘卻人世煩憂，

被煩世遺忘。

要靠想像力和勇往直前配對共枕。

想出奇制勝，

在英國皇家海軍服役長達六十年的費雪（John Arbuthnot Fisher）功勳彪炳，晉升海軍元帥。但他最了不起的成就出現在一九一七年寫給英國首相丘吉爾（Winston Churchill）的信裡。其中使用了當時沒人用過的縮寫O.M.G.。

何苦怕東怕西呢？

何苦怕東怕西呢？

為何不化懼怕為創意？

為何不化懼怕為創意？

我能借重書籍、電影、機器人以及

我的手、腦和心，來幫助人類保持人性。

一九七四年，英國作家布萊恩・希布利（Brian Sibley）寫信給知名科幻小説家、《華氏四五一度》的作者雷・布萊伯利（Ray Bradbury）。其中談到了他對於機器人的憂慮。結果布萊伯利回覆了一封見解精妙的信，開啟了兩人長達三十餘年的友誼。

沉著鎮定，

方能駕馭萬心。

暴躁無理得不到最佳成果，

只會滋生憎惡或一種奴隸的心態。

一九四〇年，英國首相丘吉爾（Winston Churchill）剛上任，第二次世界大戰愈演愈烈，他備感壓力而對幕僚益發嚴厲。妻子看不下去，而寫了這封信給他，勸他放輕鬆。

9

挽留光輝燦爛。

少得可憐。我們的世界似乎無能

能發光的事物不多，美的事物也

星星著火，弧形的身影灼亮，

隨即化為灰燼與記憶。

一九五五年，好萊塢巨星詹姆斯‧狄恩車禍身亡，狄恩的朋友史都華‧史騰（Stewart Stern）、同時也是電影《養子不教誰之過》的編劇，寫了一封悼念信給狄恩的姑媽與姑丈，溫斯洛夫婦。

我僅有一念，

念念不忘的是你。

嘆了也無法喚回你的嘆息。

我再因你而嘆，小小的嘆息，

蘇珊‧吉柏特（Susan Gilbert）是美國詩人艾蜜莉‧狄更生（Emily Dickinson）的紅粉知己，更在一八五六年成為她的嫂子。狄更生寫給蘇珊許多信件且語意親暱，不斷引發外人遐想。

13

的薄情，想修理引我疑惑的人。

疑惑總在我心中撩起一種稍縱即逝

作家馬克・吐溫（Mark Twain）的妻兒於數年間相繼死於惡疾。喪事連連的他，某天收到藥商來信，推銷治百病的「仙丹」，大文豪忿而寫了封信將藥商修理了一頓。

學著偶爾罵全世界「去你的」

權力握在你手裡。

才是你的歸屬。

你內心最私密的地方

放空心靈，你才有辦法起而行。

務必多多練習傻勁、愚昧、無思想、

美國藝術家索羅‧勒維特（Sol LeWitt）與至交依娃‧赫斯（Eva Hesse）的私密信件。一九六五年，依娃在創作上面臨瓶頸，向索羅傾吐。索羅回覆的這封信中肯精闢，不僅被全球藝術工作者傳頌，更被貼在世界各地畫室成為座右銘。

寫給你，令我通體暖洋洋。

寫給你，令我通體暖洋洋。

我愛你。我寫這句話是因為，

我愛你。我寫這句話是因為，

你什麼也無法給我，

我卻照樣愛你。

曾榮獲諾貝爾獎的知名物理學家理查‧費曼（Richard Feynman）寫給亡妻的情書。真摯的文句感人肺腑，信末還表達了無處可以投遞的心情。這封信一直到一九八八年理查去世才重見天日。

是區區一隻蟲蟻。

人類的智識和無根的世界相比，

大人小孩都看不見的東西。

世上最真切的事物往往是

一八九七年，八歲大的維吉尼亞寫信給紐約《太陽報》的主編，想確認聖誕老公公是否存在。當時的主編法蘭西斯（Francis P. Church）回覆的信件蔚為英語史上流傳最廣的社論。

生命無所不在，生命自在你我心中，

不在身外。

人生是一份禮，人生是快樂，

每一分鐘可以自成一生一世的快樂。

俄國小說家杜斯妥也夫斯基（Fyodor Dostoevsky）於一八四九年因研討禁書而被捕入獄。原以為會被槍決，後改判有期徒刑。死裡逃生後，杜氏寫信給兄長，描述當天的心境。

才能強化創新的動機，點燃想像力。

把挑戰設定得更高深，

一九七○年，尚比亞修女瑪麗・裘昆達（Jucunda）寫信給美國航太總署，反應火星計畫的經費不如拿來救濟全球無數飢童。當時飛行中心的主任恩斯特博士（Dr. Ernst Stuhlinger）回了一封思慮周詳的長信給修女，並附上一幅經典的從月球拍攝地球的太空圖。

所以，堅持下去吧。

坑坑洞洞是免不了的。

無論我們想開創什麼人生，

歌迷洛倫絲（Laurence）洋洋灑灑寫了二十頁的長信，給歌手伊吉·帕普（Iggy Pop）敘述生活中的不順遂。原以為不會有回音，沒想到九個月後，伊吉回信了，而且還是親筆信。

我將永遠伴隨你左右，

無論是在最亮麗的白晝或是

在最黝暗的黑夜。

一八六一年，南北戰爭期間，北軍少將蘇利文‧巴魯（Sullivan Ballou）深知戰事凶多吉少，於是寫下了訣別信給妻子。但信卻沒有寄出，直到兩星期後、少將死於沙場，後人才從遺物中找到這封信，轉交給遺孀。

好好利用它。

但我們能反過來咬它一口，

哀傷能侵蝕我們，指使我們，

小說家亨利‧詹姆斯（Henry James）接到好友、也是散文作家葛雷絲‧諾頓（Grace Norton）的來信，字裡行間透露著令人憂心的情緒。因為詹姆斯自身也曾受憂鬱症所苦，於是回了封信與葛雷絲分享自己的經歷。

凡事盡力而為，以你希望別人

對待你的態度去對待別人。

八歲的粉絲泰瑞莎（Teresa Jusino）申請加入威爾‧惠頓（Wil Wheaton）的官方影迷社，希望能獲得會員獨享包。沒想到這一等就是二十一年。二〇〇九年，泰瑞莎終於收到了獨享包，其中還有一封惠頓親筆寫的道歉函。

切勿怪罪生活，應責怪你自己。

若你自覺日常生活貧乏，

對創作者而言，天下無貧乏之地，無平淡之邦。

就不應企圖靠寫作維生。

不寫作也能生存的人

一九二〇年，有心成為詩人的法蘭茲・卡普斯（Franz Kappus）將作品寄給當時深具影響力的詩人芮諾・瑪麗亞・里爾克（Rainer Maria Rilke）請他惠賜高見。幾個月後，里爾克回信了。從此兩人魚雁往返了五年。里爾克去世後，法蘭茲將里爾克的回信集結成書，也就是現代所知的經典《致青年詩人之信》（Letters to a Young Poet）。

# 版權出處

本習字帖摘句全部出自《私密信件博物館》（臉譜出版）。

Shaun Usher, *Letters of Note*, Canongate Books, 2013